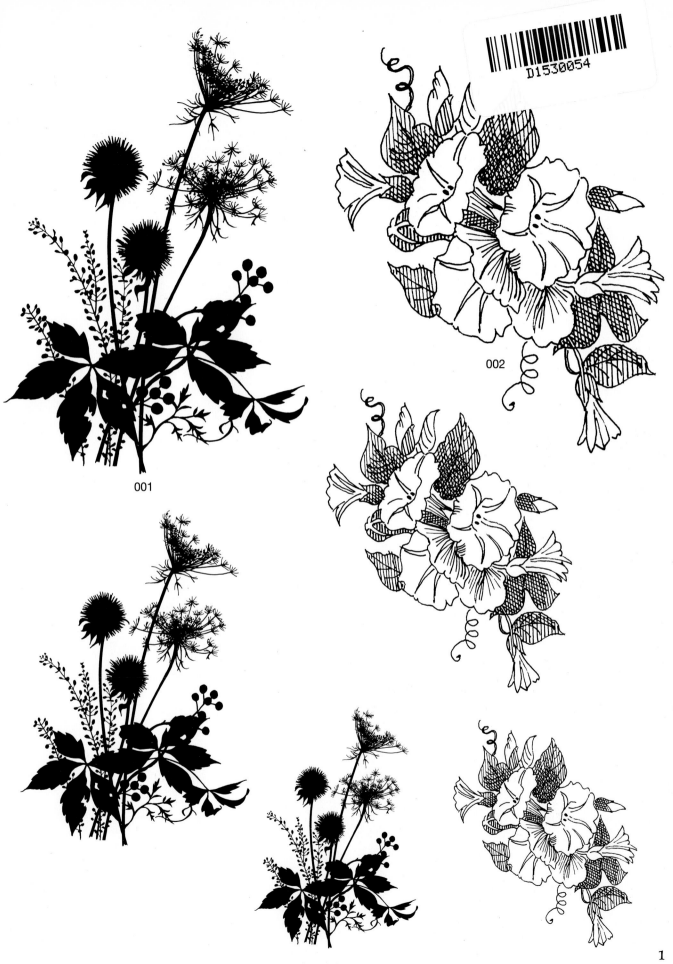

001

002

1

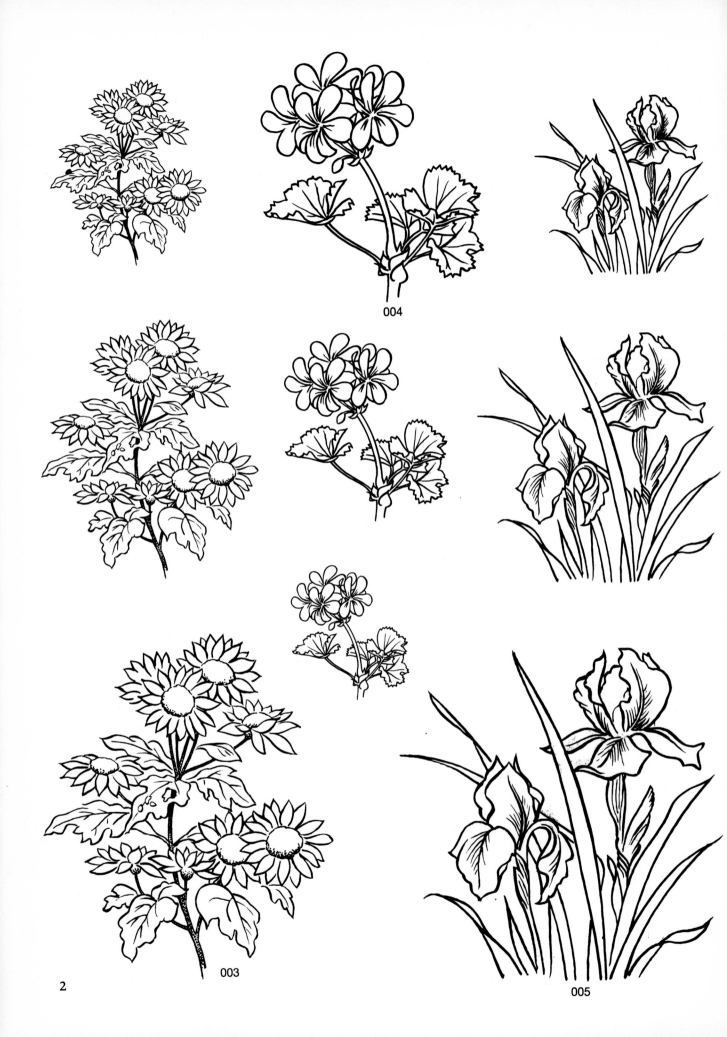

004

003

005

2

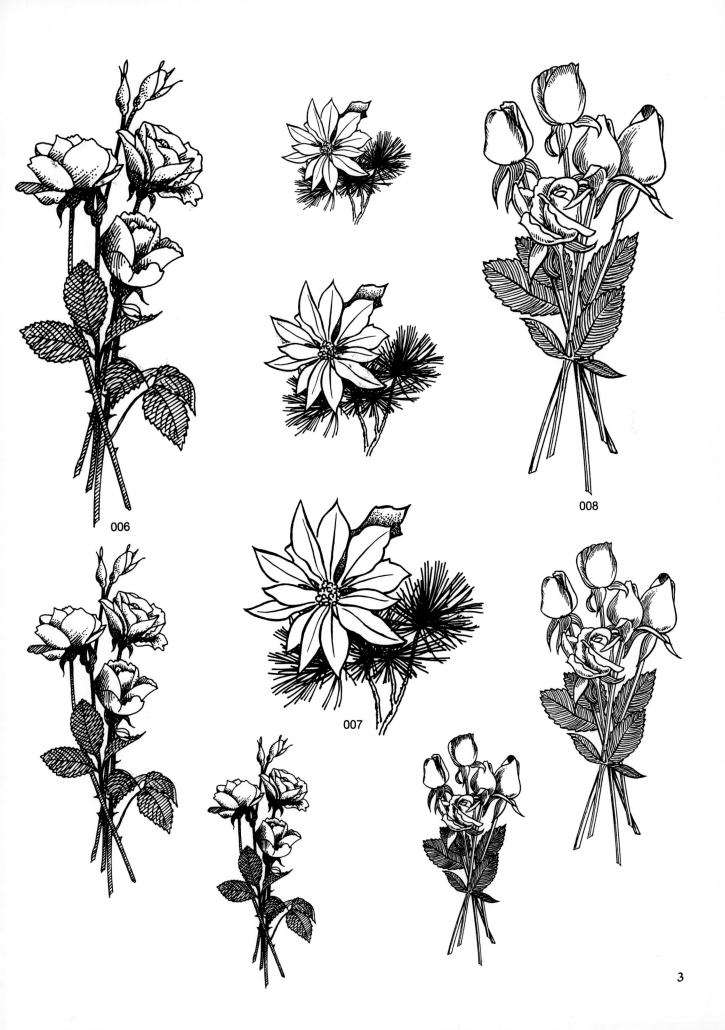

006

007

008

3

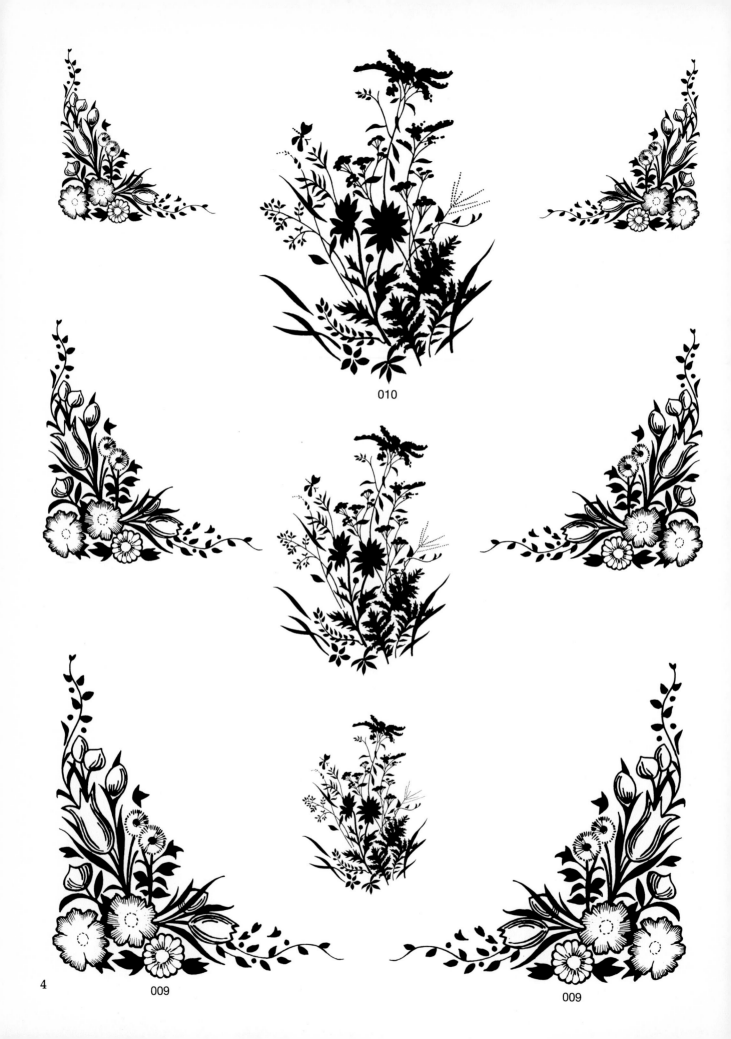

010

009

009

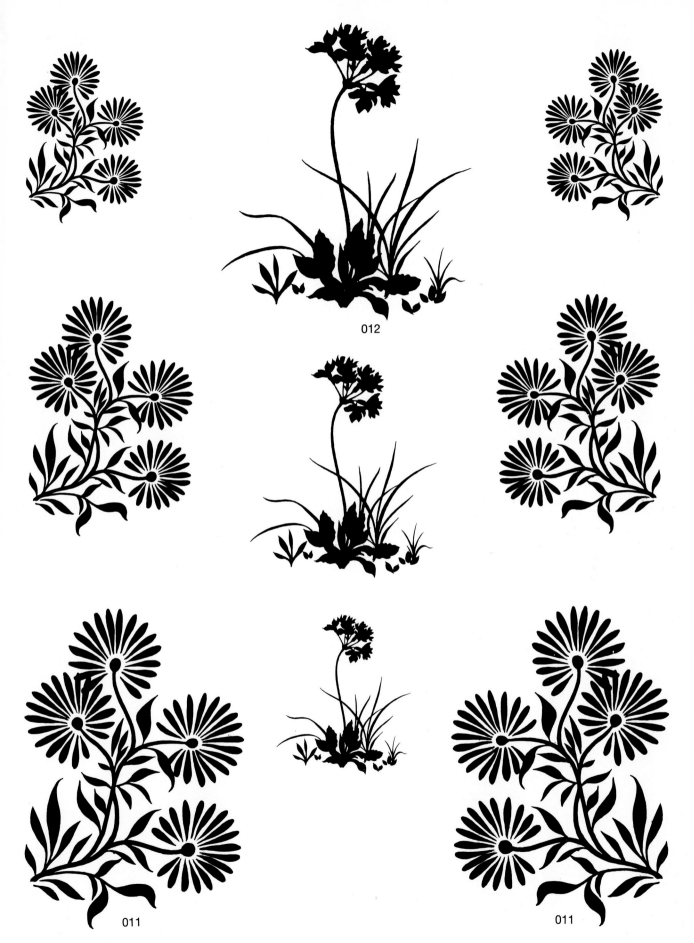

012

011

011

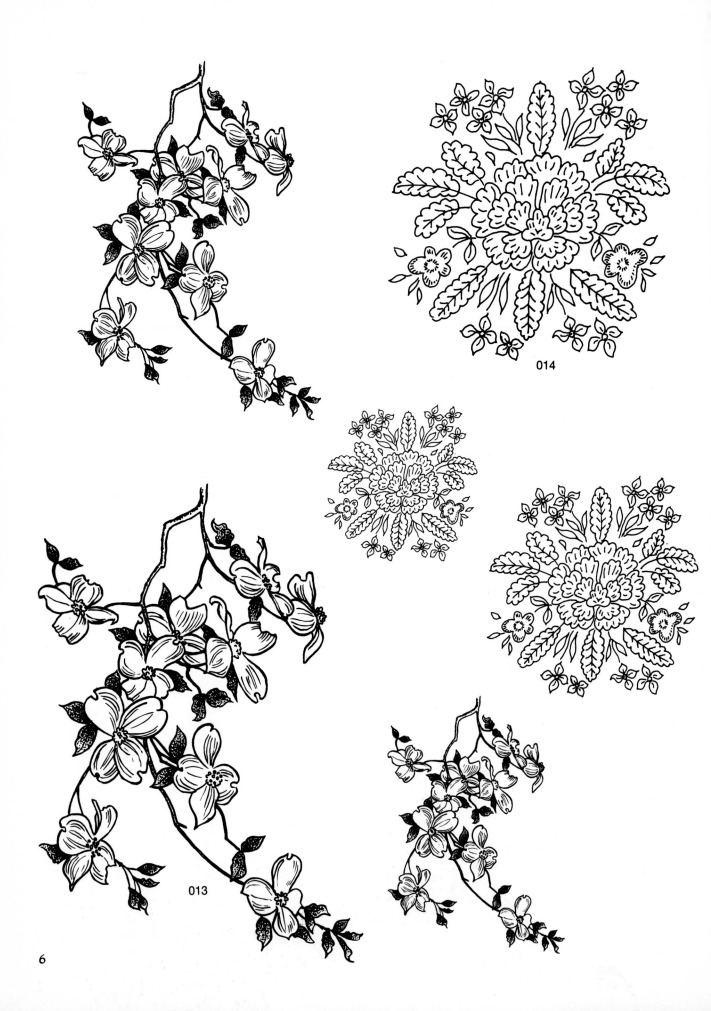

014

013

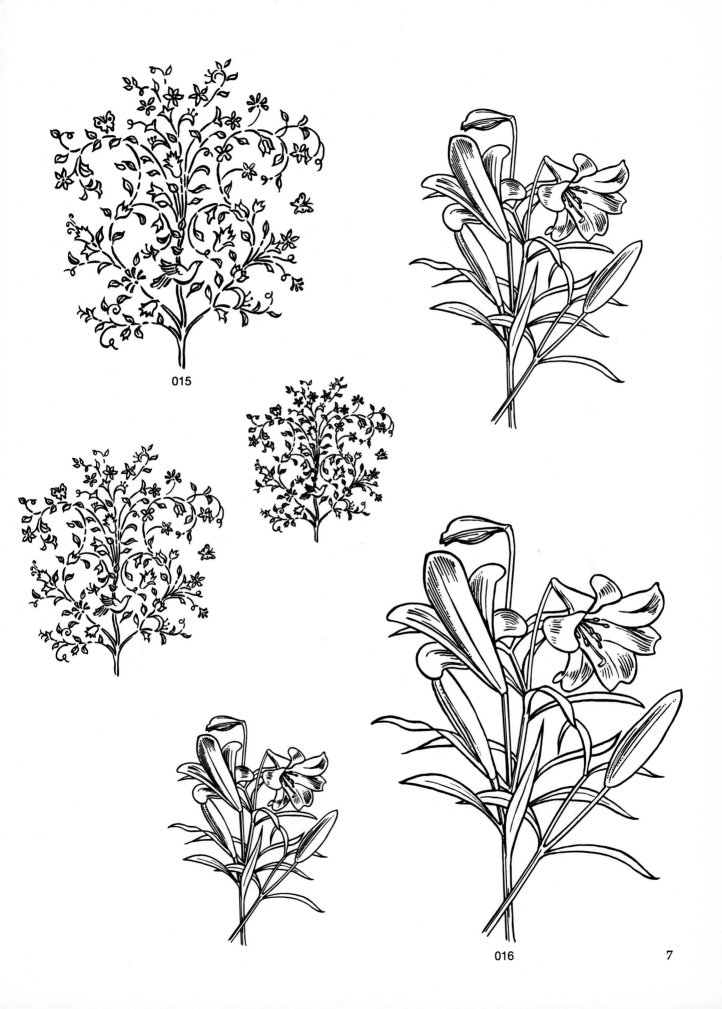

015

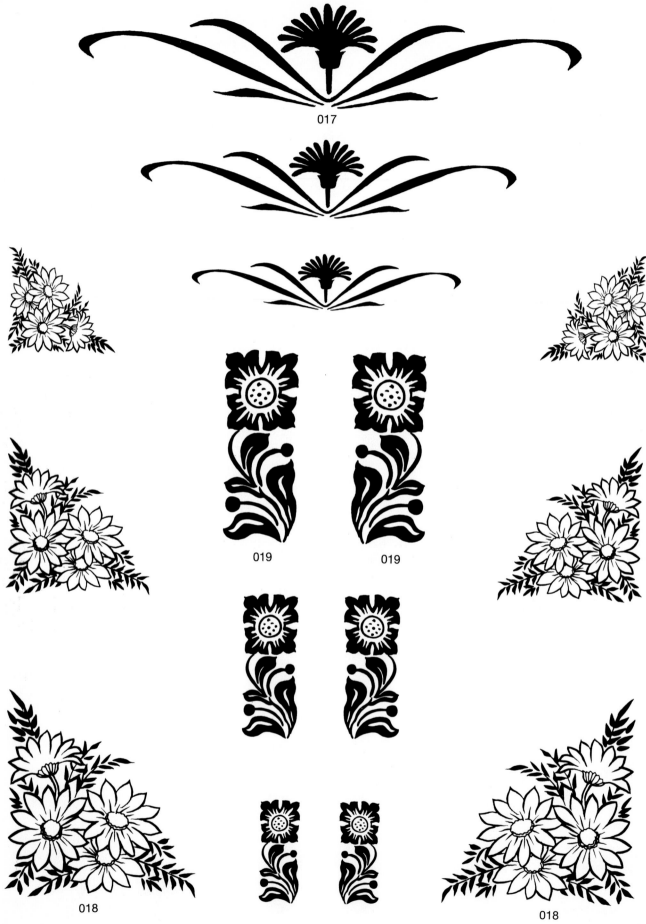

017

019 019

018 018

020

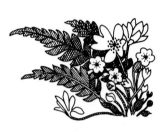

022 022

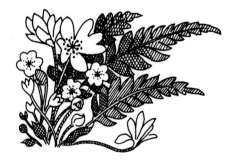

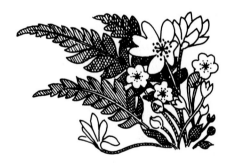

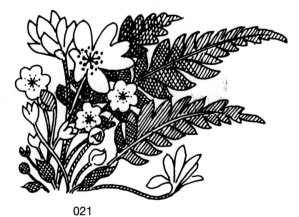

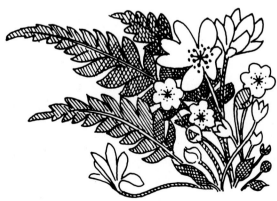

021 021

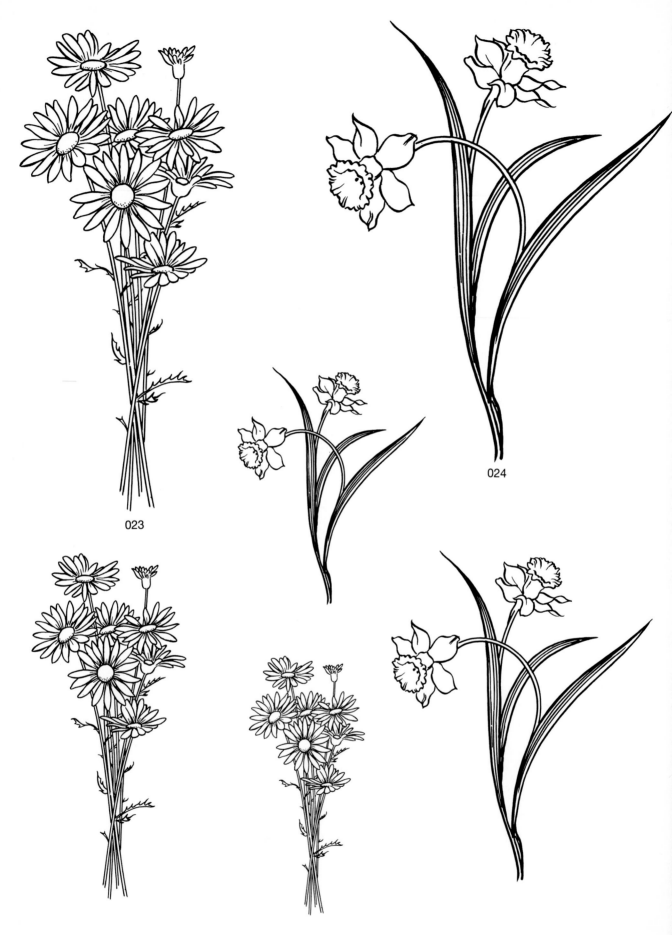

023

024

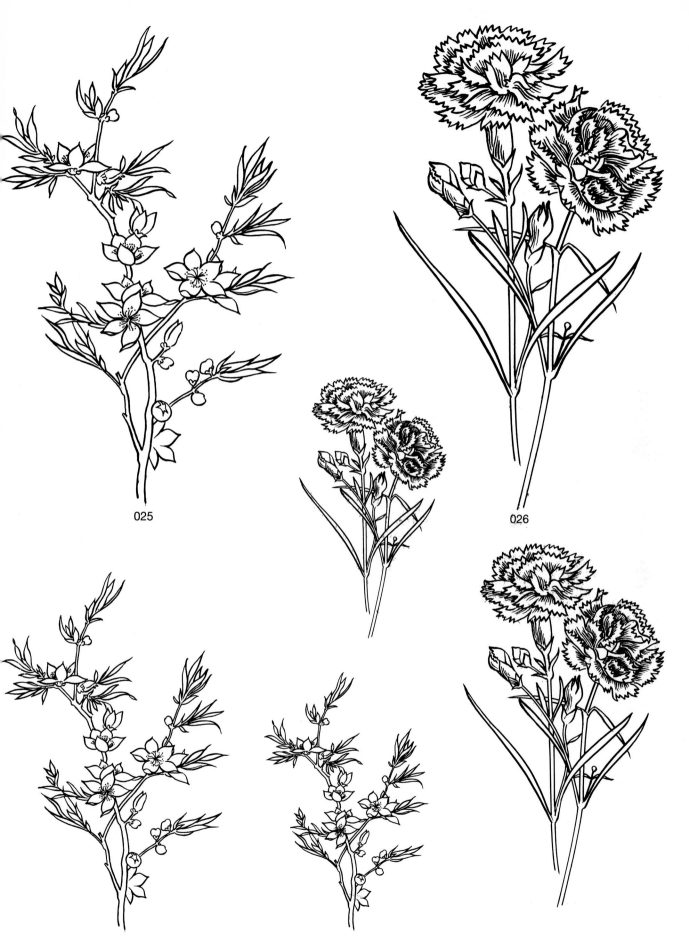

025

026

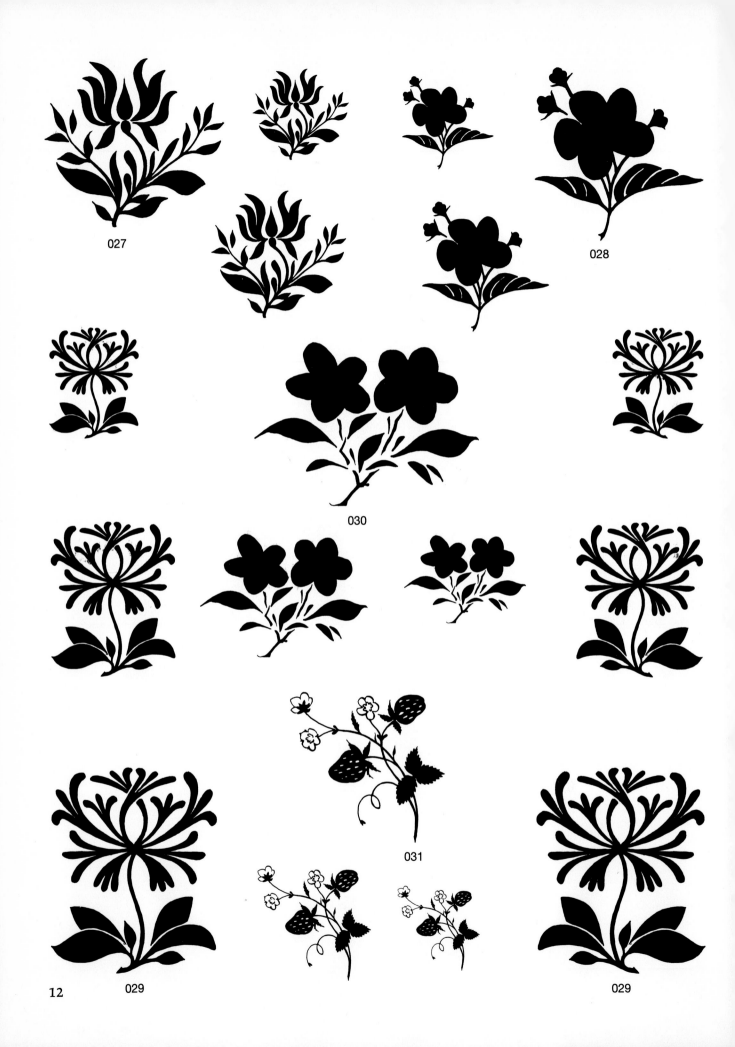

027

028

030

031

12 029 029

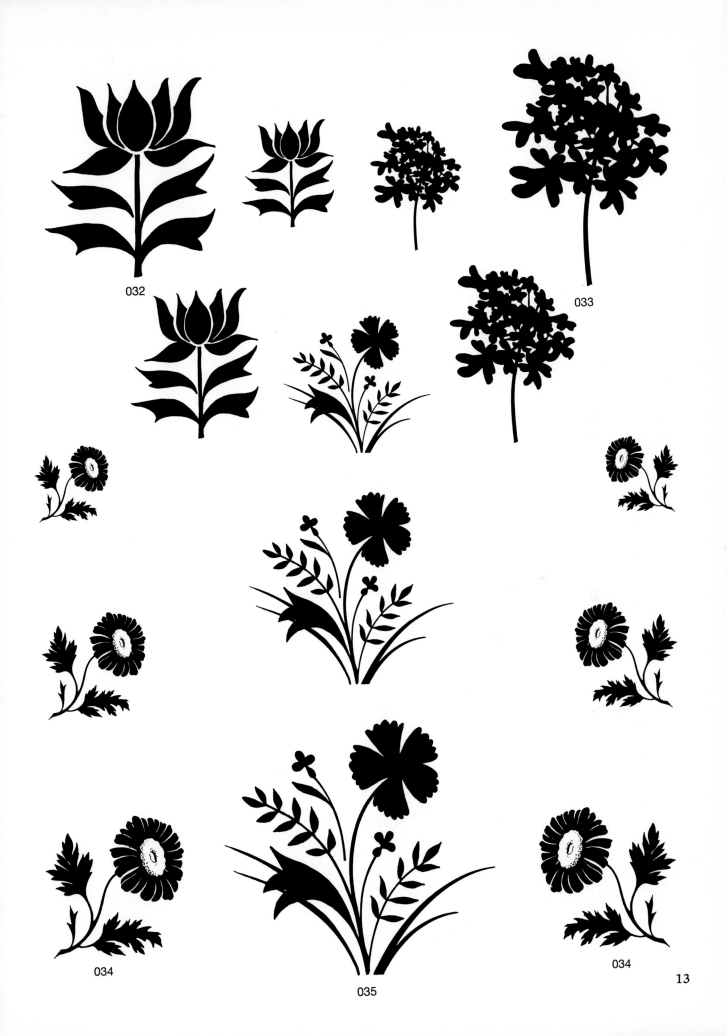

032

033

034

035

034

13

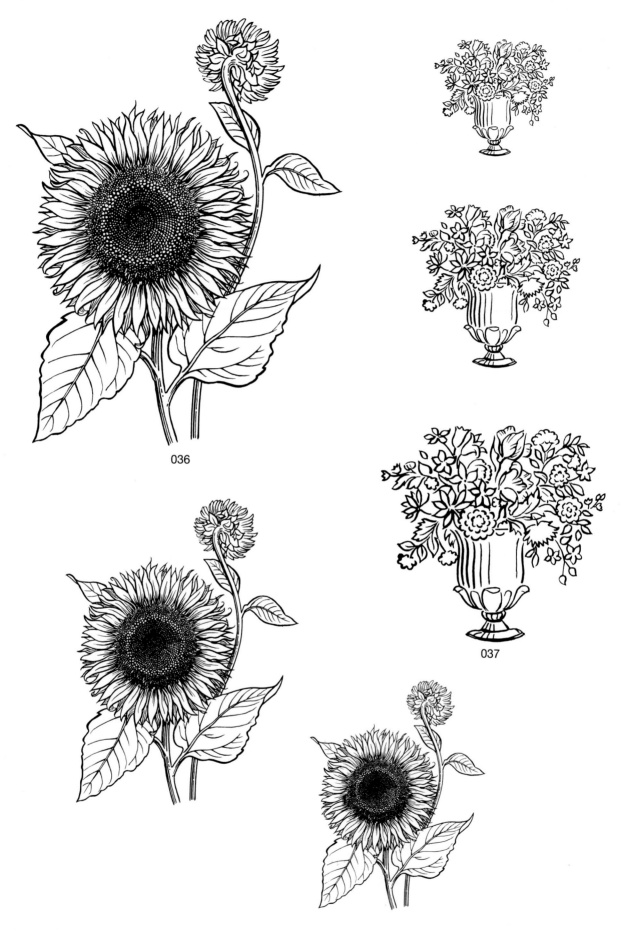

036

037

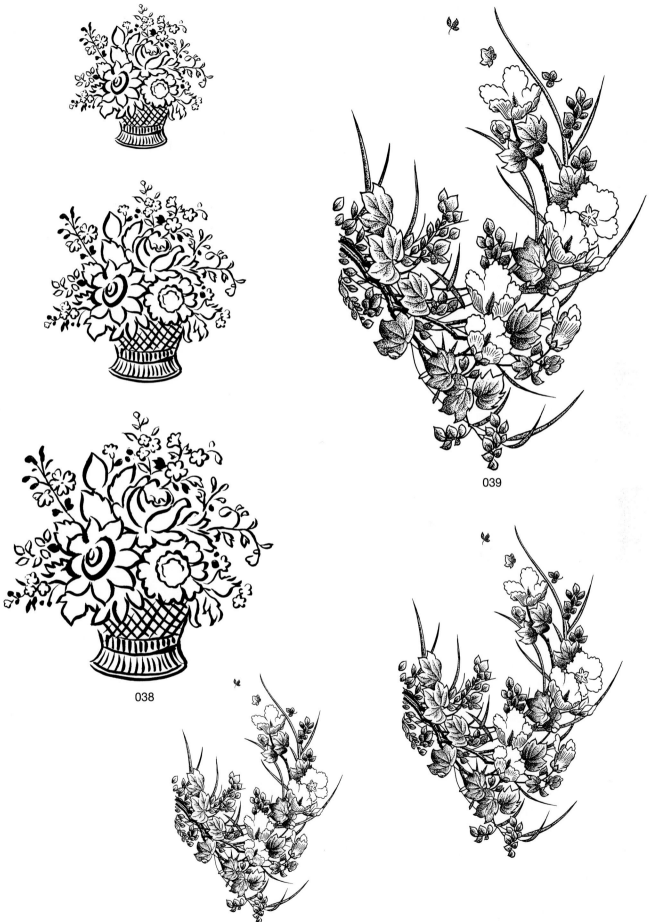

039

038

15

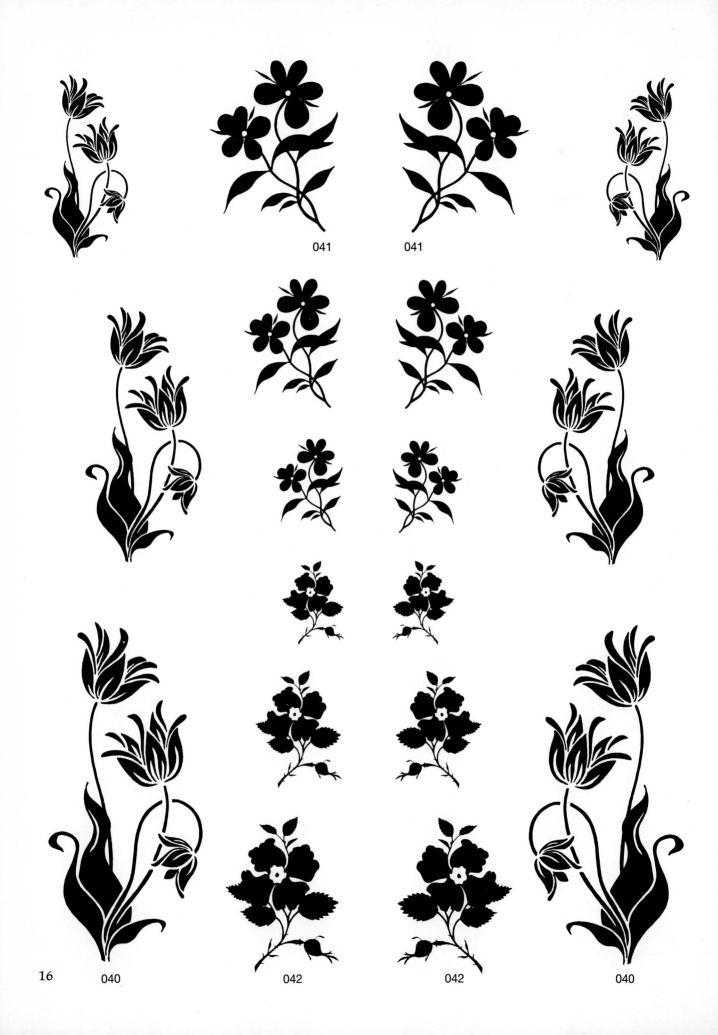

041 041

16 040 042 042 040

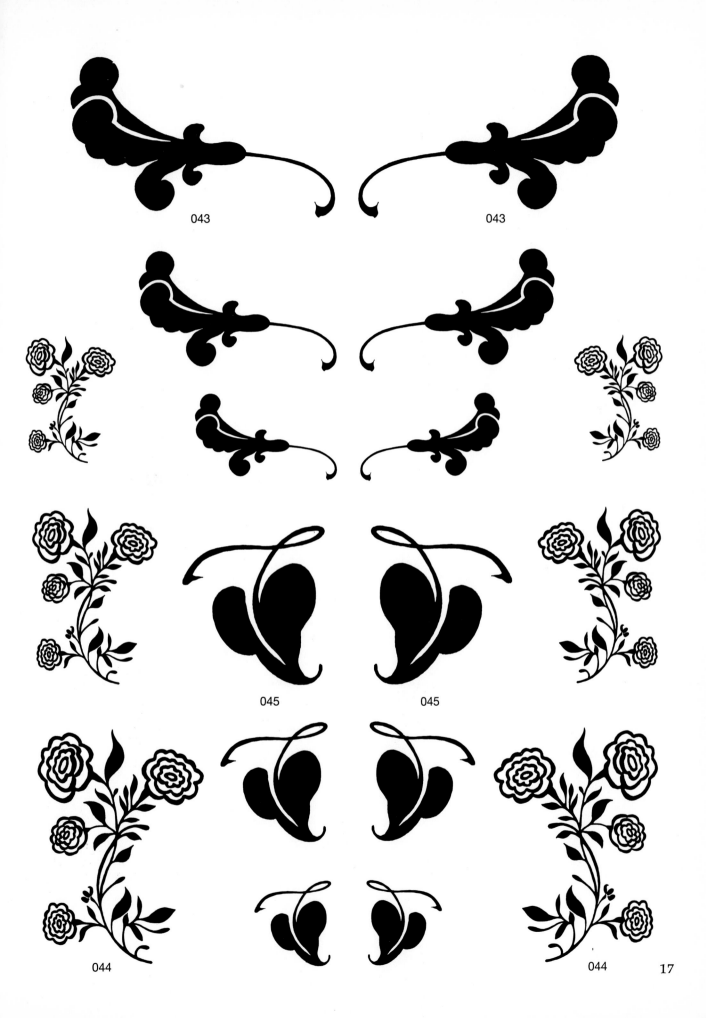

043 043

045 045

044 044 17

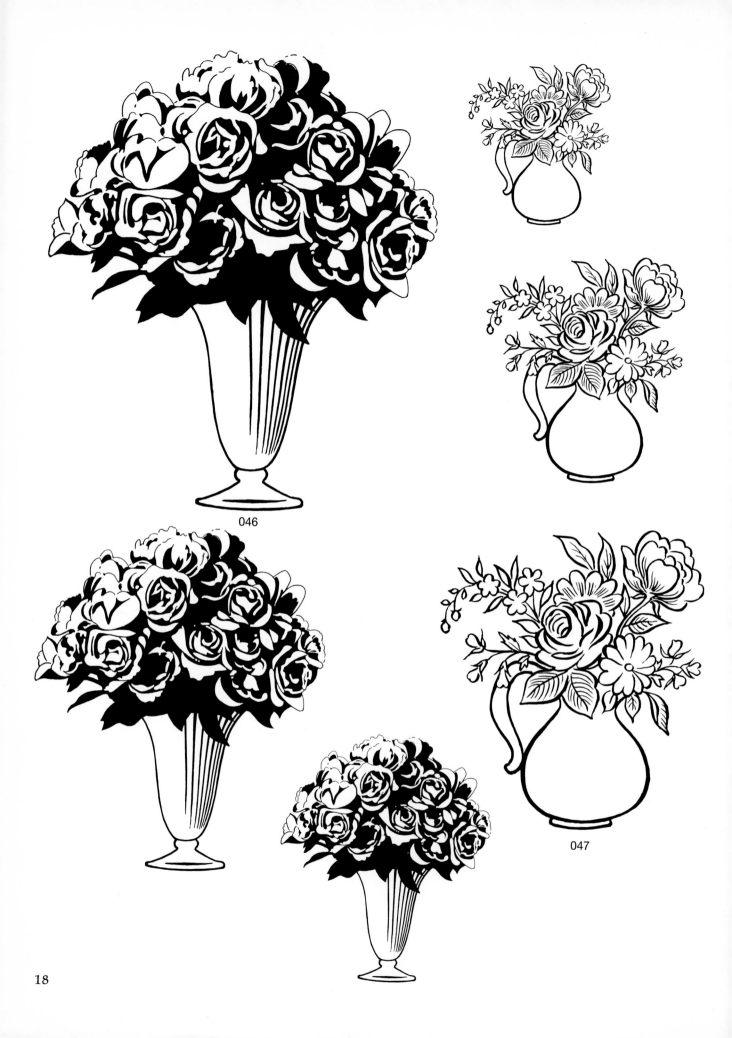

046

047

18

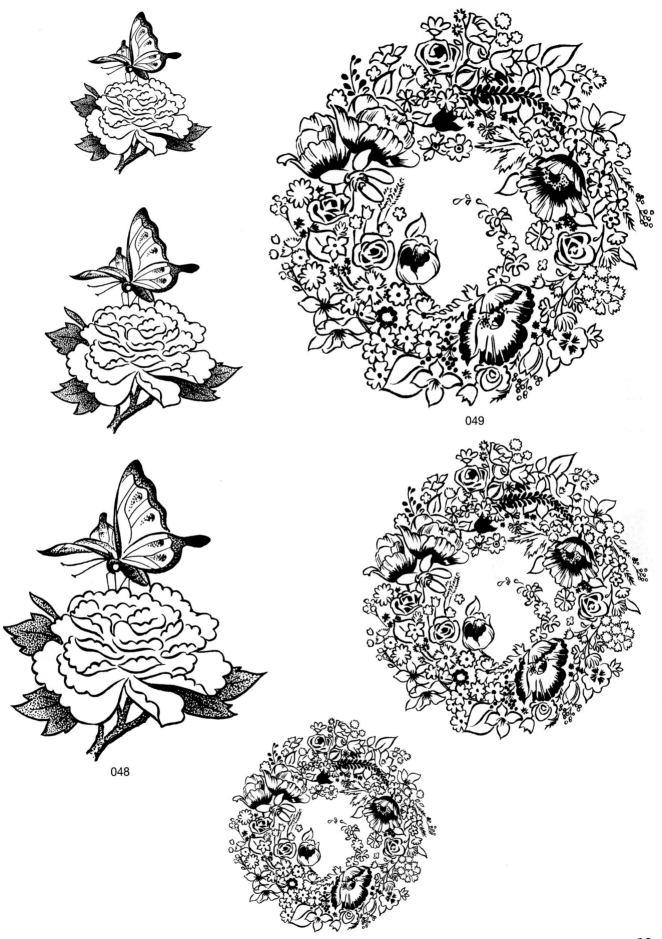

048

049

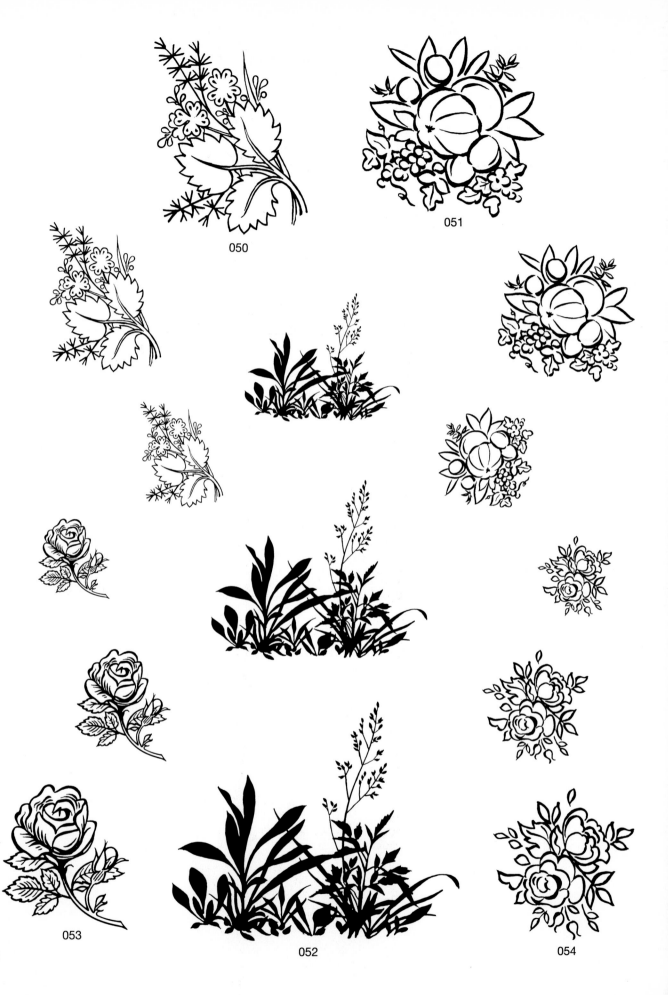

050

051

053

052

054

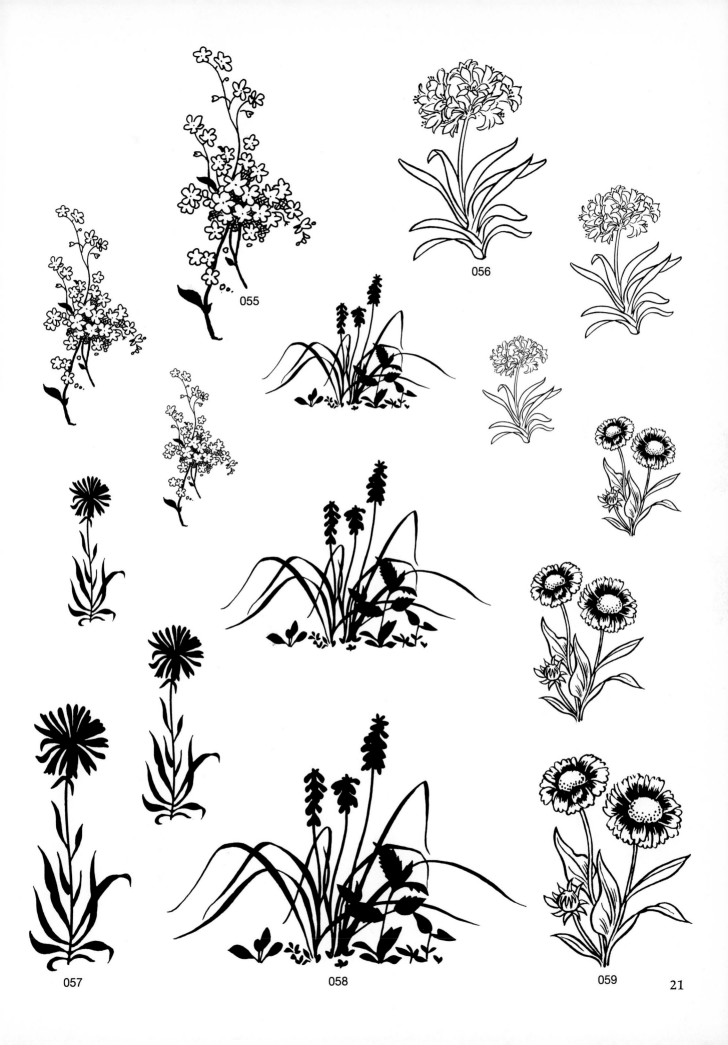

055

056

057

058

059

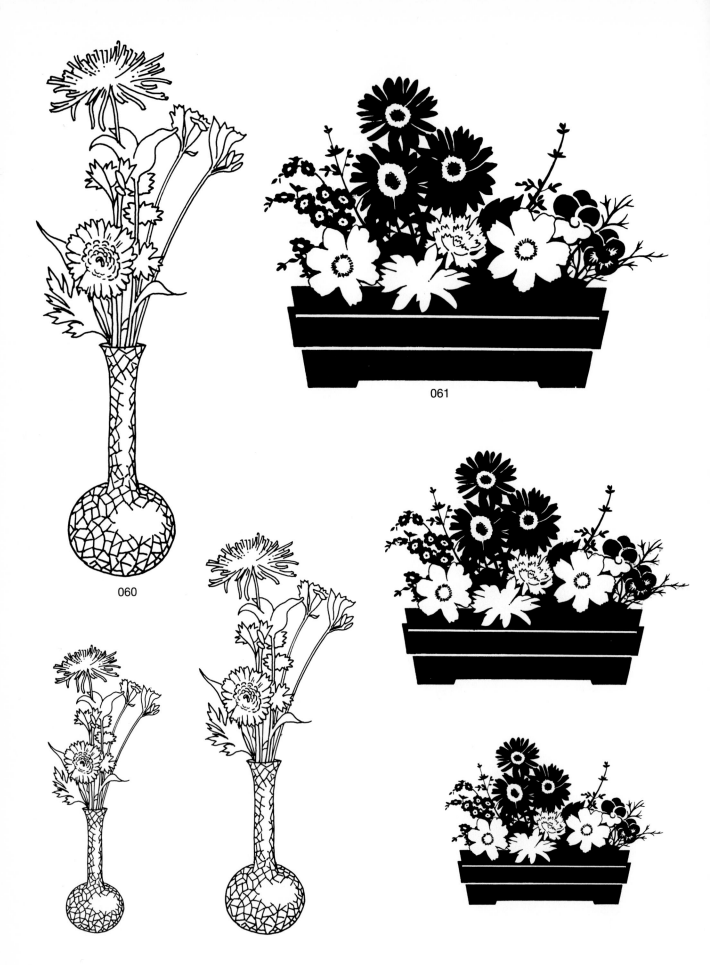

060

061

22

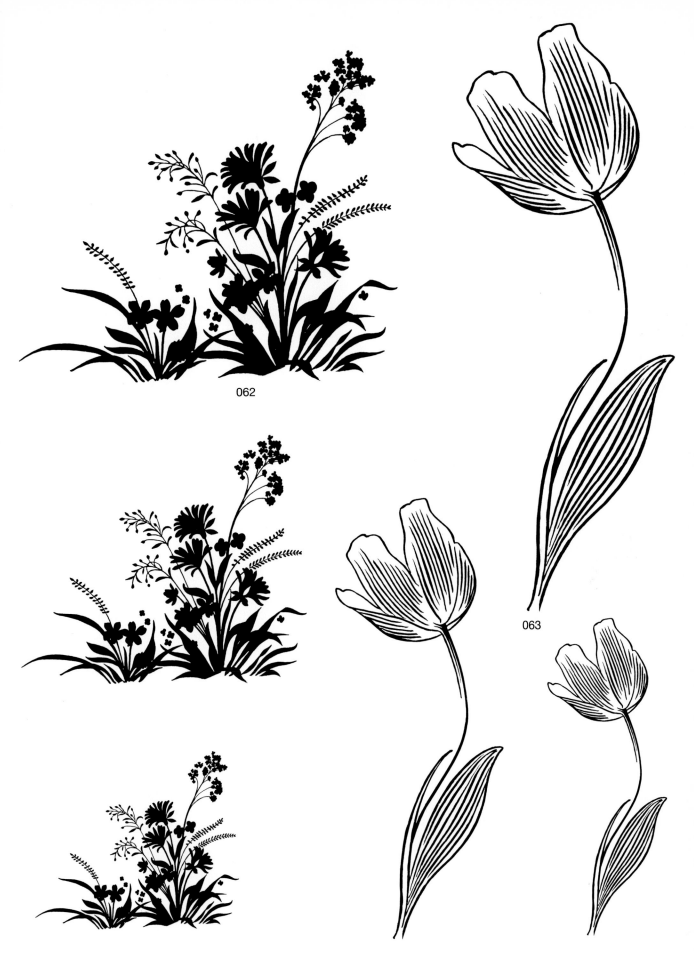

062

063

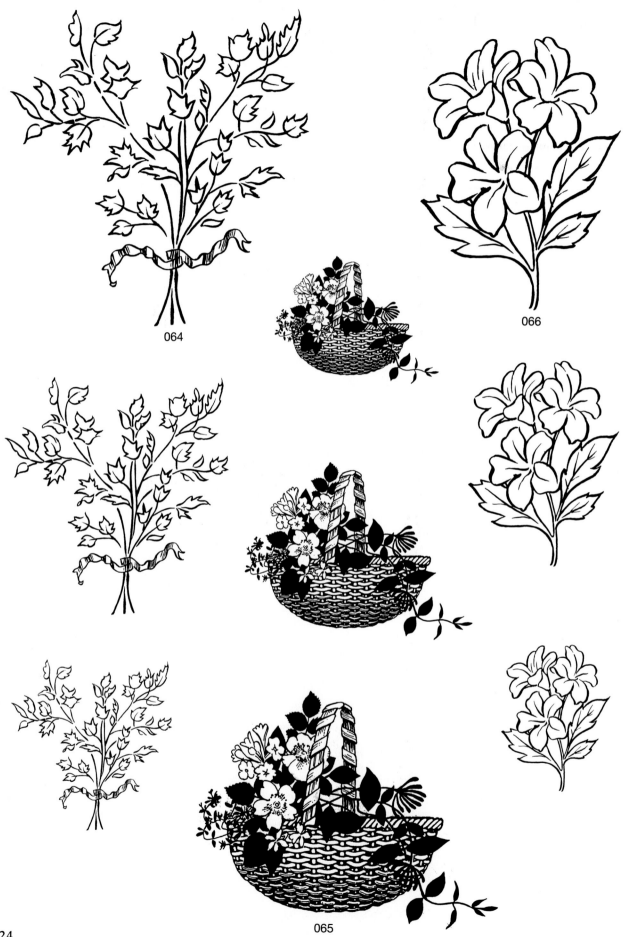

064

066

065

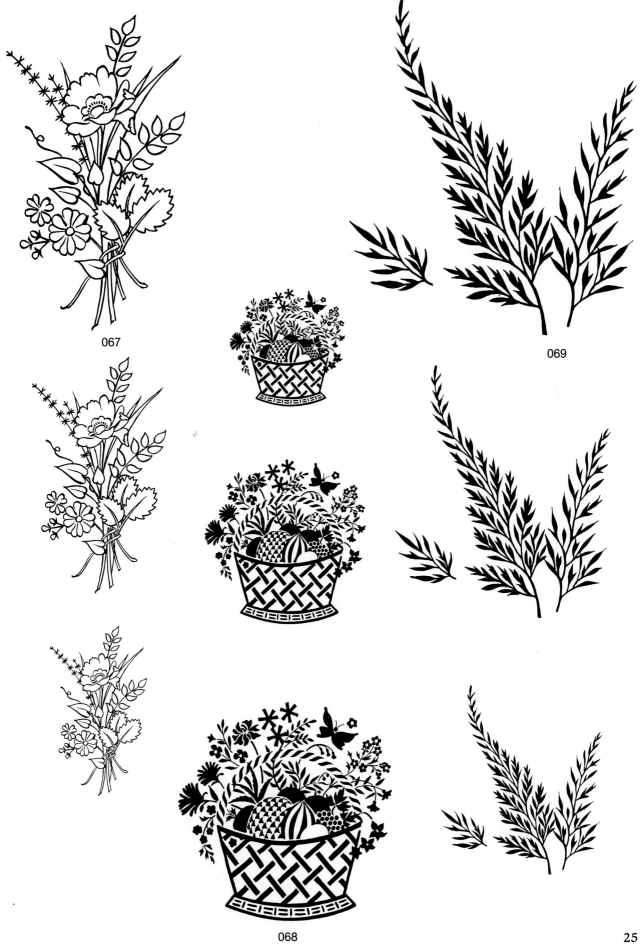

067

069

068

25

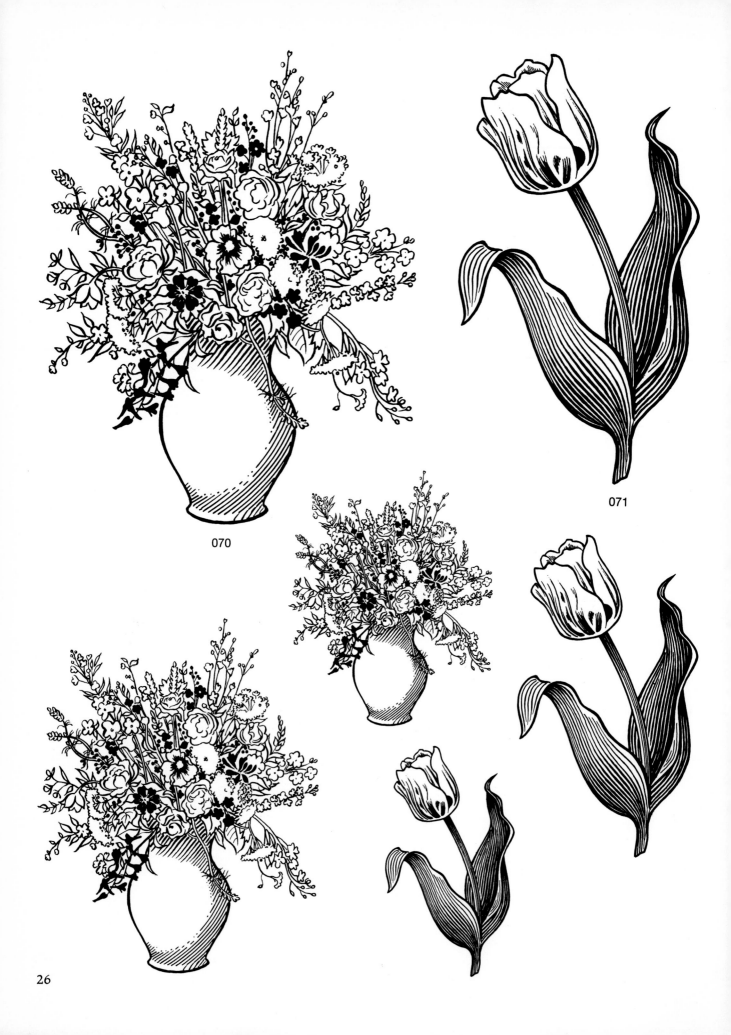

070

071

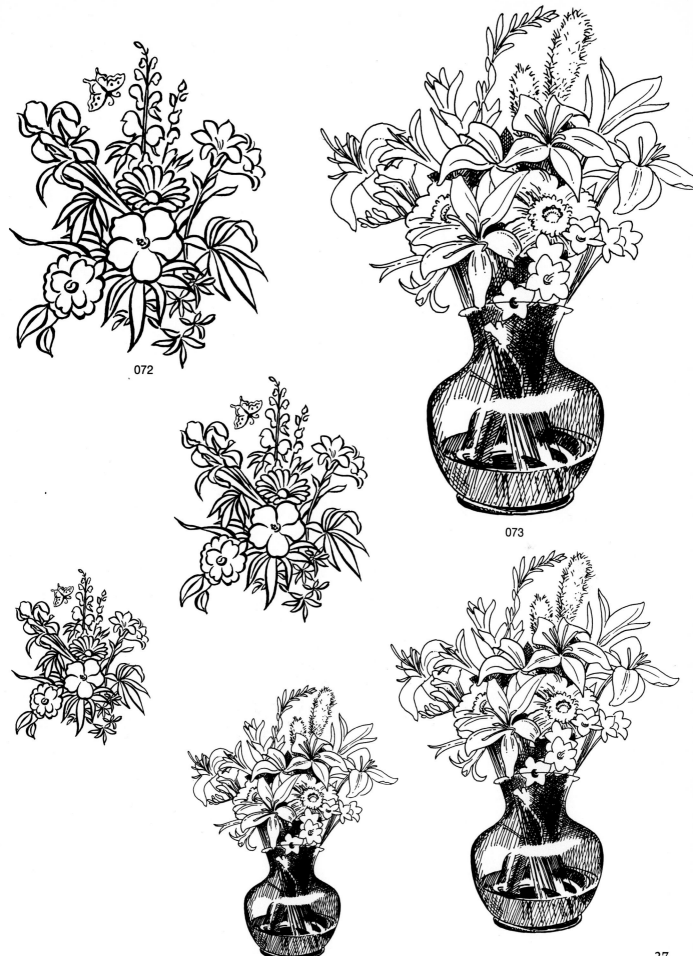

072

073

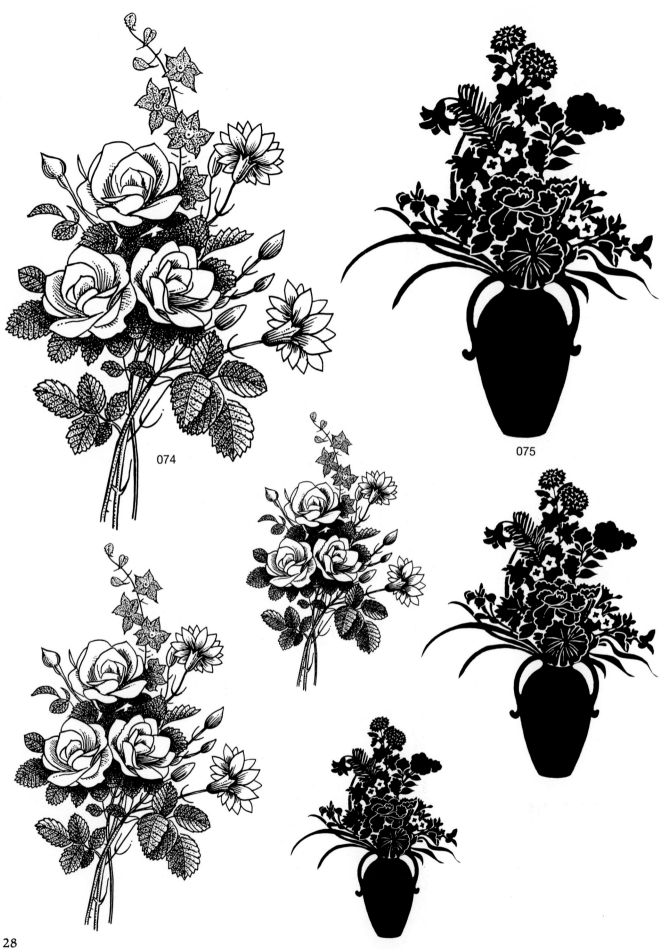

074

075

28

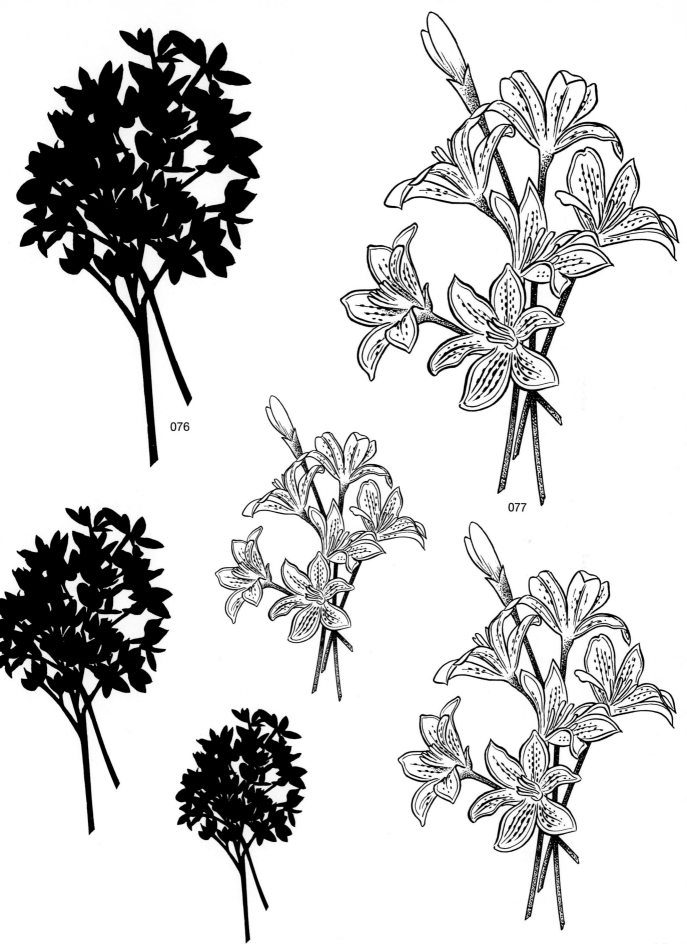

076

077

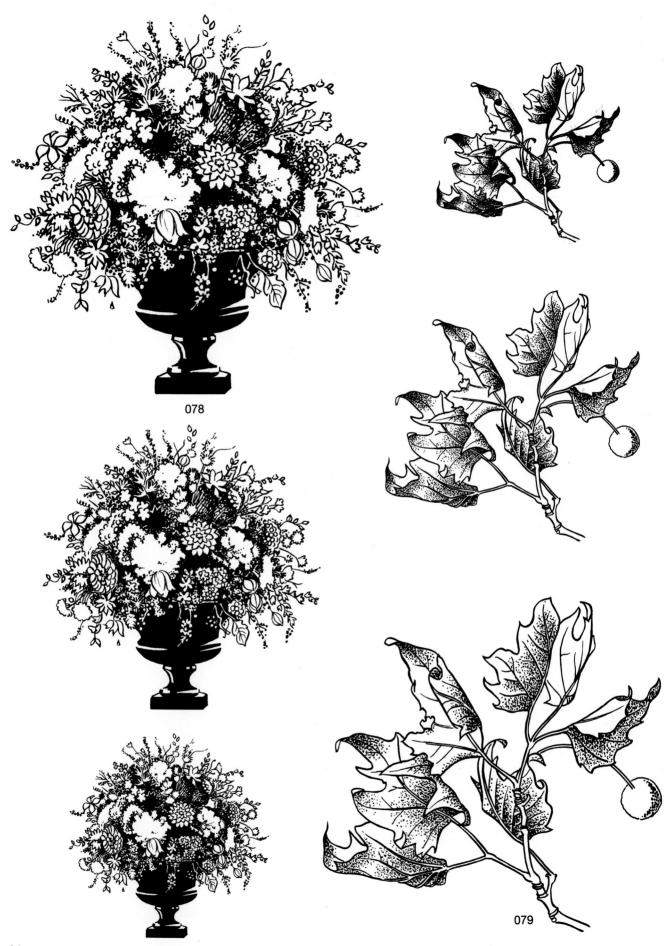

078

079

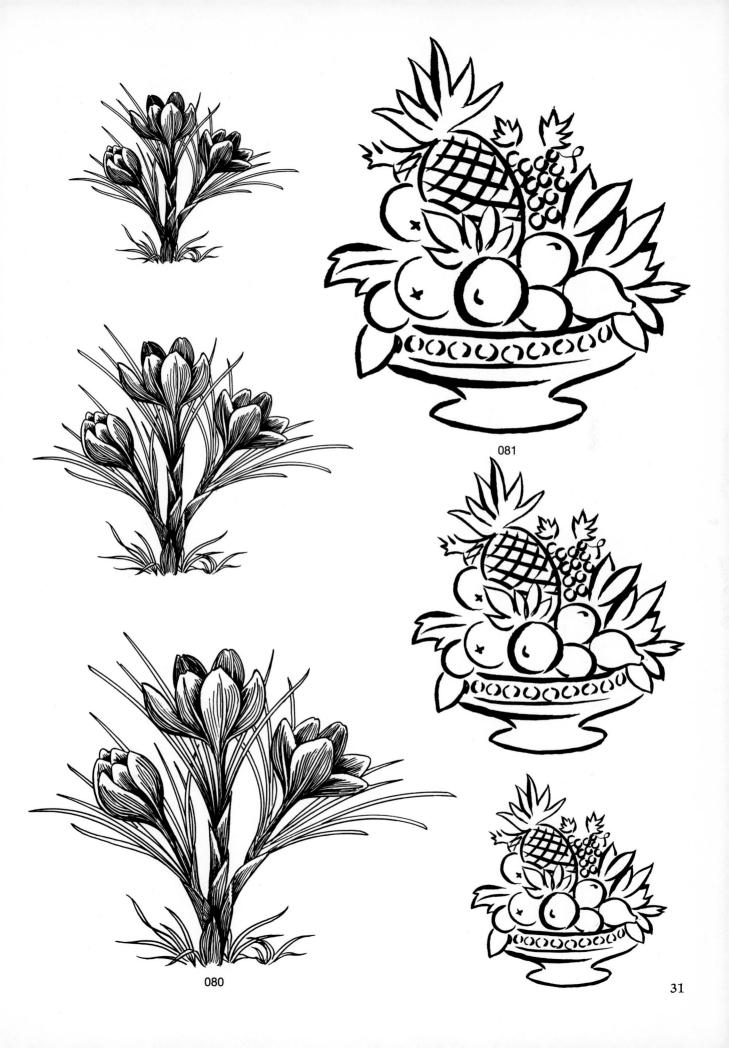

081

080

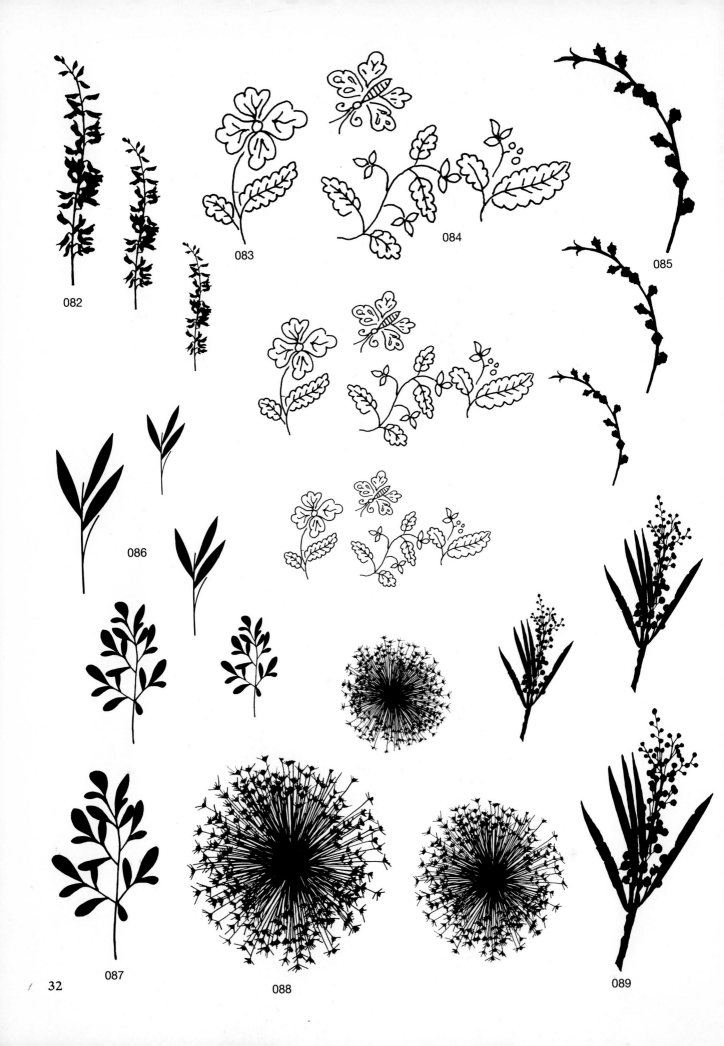

082

083

084

085

086

087

088

089